精 繕 碑 帖

明

文徵明

清静経

吴張青　主編　木婁　編

西泠印社
出版社

图书在版编目（ＣＩＰ）数据

文徵明清静经 / 吴张青主编；木娄编. —— 杭州：
西泠印社出版社，2020.3（2023.10重印）
　（精缮碑帖）
　ISBN 978-7-5508-2854-4

　Ⅰ．①文… Ⅱ．①吴… ②木… Ⅲ．①楷书－法帖－
中国－明代 Ⅳ．①J292.26

中国版本图书馆CIP数据核字(2019)第197668号

精缮碑帖　文徵明清静經

吴張青　主编　　木婁　编

出　品　人　江　吟

責任編輯　張月好

責任出版　李　兵

責任校對　劉玉立

裝幀設計　王　欣

出版發行　西泠印社出版社

（杭州市西湖文化廣場三十二號五樓　郵政編碼　三一〇〇一四）

經　　銷　全國新華書店

製　　版　杭州如一圖文製作有限公司

印　　刷　浙江海虹彩色印務有限公司

開　　本　七八七毫米乘一〇九二毫米　八開

印　　張　四點五

印　　數　四〇〇一—五〇〇〇

書　　號　ISBN 978-7-5508-2854-4

版　　次　二〇二〇年三月第一版　二〇二三年十月第三次印刷

定　　價　三十五圓

版權所有　翻印必究　印製差錯　負責調換

西泠印社出版社發行部聯繫方式：（〇五七一）八七二四三〇七九
書畫編輯室聯繫方式：（〇五七一）八七二四三二七二

文徵明《清静經》簡介

文徵明（公元一四七〇—一五五九年），明蘇州長洲（今江蘇蘇州）人。原名璧，字徵明，以字行，後改字徵仲，號衡山居士。書畫家、文學家，與祝允明、唐寅、徐禎卿并稱『吳中四才子』。五十四歲以歲貢生薦試吏部，授翰林待詔，三年後辭歸。曾學文於吳寬，學畫於沈周，學書於李應禎。工山水，師法宋、元，構圖平穩，筆墨蒼潤秀雅；兼善花卉、人物，名重當時，學生衆多，形成『吳門畫派』。與沈周、唐寅、仇英并稱『明四家』。工詩，宗白居易、蘇軾，有《甫田集》。

文徵明書法諸體兼擅，其中又以小楷最爲人稱道，時有『小楷名動海内』之譽。明王世貞在其《弇州山人四部稿》卷八十三的《文先生傳》中説：『先生……書法無所不規，仿歐陽率更、眉山、豫章、海岳，抵掌睥睨，而小楷尤精絶，在山陰父子間。八分入鍾太傅室，韓李而下所不論也。』傳世小楷作品有《歸去來兮辭》《醉翁亭記》《離騷經》《清静經》等。

《清静經》爲文徵明晚期小楷作品，書於嘉靖十六年（公元一五三七年），册頁，原題爲《文待詔老君清静經畫像小楷册》，前有文徵明工筆墨色老子畫像，後有《老子列傳》。横十一厘米，縱二十點九厘米，每頁八行，行十八字，凡三十七行。筆畫清勁，横畫起筆尖峭，尖筆直入，轉折處方中帶圓，收筆穩健到位。結構端正，字形大小、扁長等方面饒有變化。通篇疏密有致，風神挺秀。現藏於天津藝術博物館。

爲了便於廣大學書者更深入地賞析和更準確地臨習，我們將原帖的字逐個放大、規整排列，并運用計算機技術剔除原字周圍漫漶不清干擾字迹的污痕，還原字迹清晰的面目。特此説明。

編者

二〇一九年十二月

太清靜經

老君曰

太上老君說常

清靜無經形

大道無生形育

天地大道無情

運行日月

無名長養萬物

吾不知其名

名曰道夫道者

運行日月

大道

長養萬物

其名

強

物

衛者

有清有濁，有動有靜。天清地濁，天動地靜，男清女濁，男動女靜，

有　有　天　女
清　靜　動　濁
有　天　地　男
濁　清　靜　動
有　地　男　女
動　濁　清　靜

降	萬	源	人
本	物	動	能
流	清	者	常
末	者	靜	清
而	濁	之	靜
生	之	基	天

寧	之	神	地
之	心	好	悉
常	好	清	皆
能	靜	而	歸
遣	而	心	夫
其	欲	擾	人

欲	其	自	三
而	心	然	毒
心	而	六	消
自	神	欲	灭
静	自	不	所
澄	清	生	以

不能者爲心未

澄欲未遣也能

遣之者内觀其

心心無其心外

觀其形形無其
形遠觀其物物
無其物三者既
悟唯見於空觀

無	無	空	空
湛	亦	所	亦
然	無	空	空
常	無	既	空
寂	無	無	無
寂	既	無	所

物是生無
真真欲所
常靜既寂
得真不欲
性常生豈
常應即能

應常

笑如

入真

道名

俙此

為靜

真真

得常

道既

静静

入真

道漸

雖真

者	爲	得	名
可	得	爲	得道
傳	道	化	道
聖	能	眾	實
道	悟	生	無
老	道	名	所

執	不	下	君
著	德	士	曰
之	下	好	上
者	德	爭	士
不	執	上	不
名	德	德	爭

心　有　不　道

即　妄　得　德

驚　心　真　衆

其　既　道　生

神　有　者　所

既　妄　爲　以

求	生	物	驚
即	貪	既	其
是	求	著	神
煩	既	萬	即
惱	生	物	著
煩	貪	即	萬

海浪心惱

永生便妄

失死遭想

真常濁憂

道迷辱苦

真苦流身

常之道，悟者自得。得悟道者，常清静矣。仙人葛玄曰：吾得真道，

常之道悟者自
得得悟道者常
清静矣仙人葛
玄曰吾得真道
衜

曾誦此經萬遍

此經是天

人所

習不傳下士吾

昔授之於東華

帝君

授之於

君金闕帝

之於金闕

東華帝君

帝君授之

君授之於

之扵西

西王母

王母皆

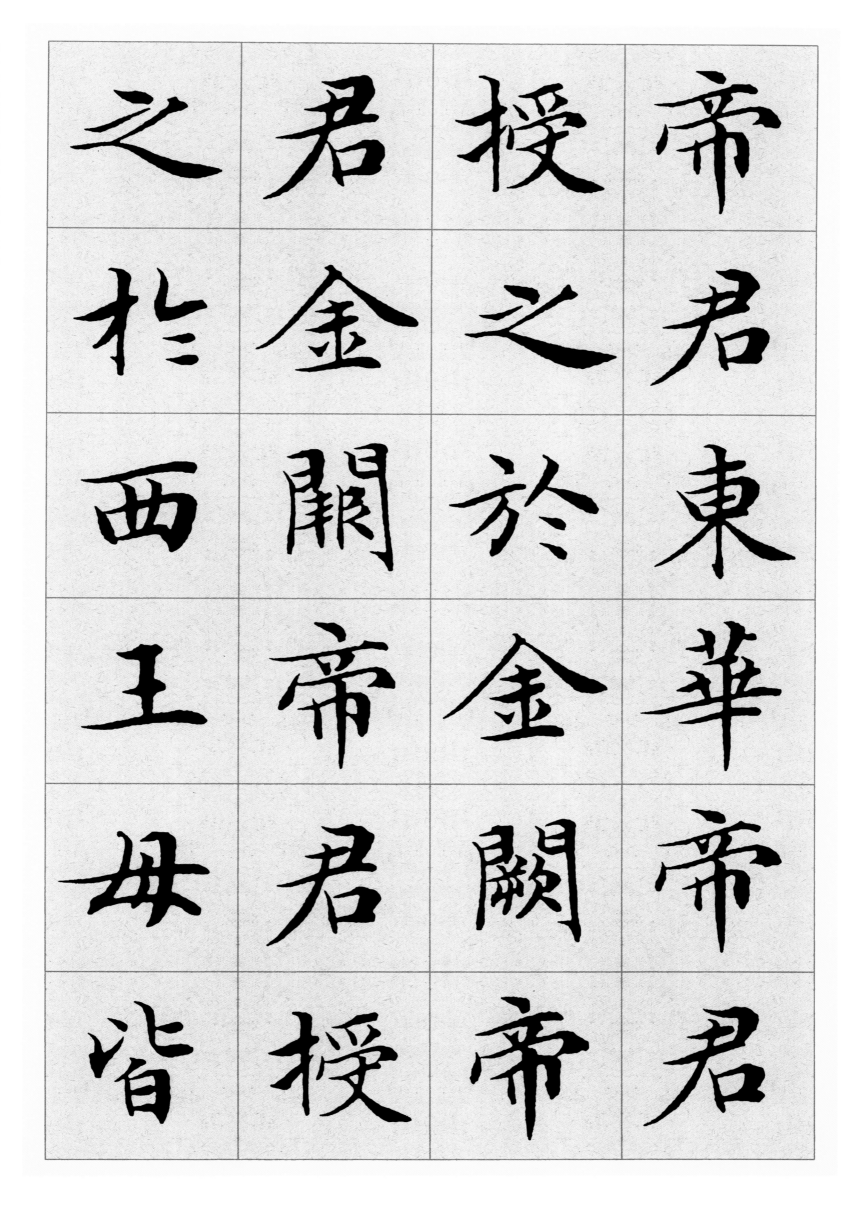

悟 書 文 口

之 而 字 口

昇 録 吾 相

爲 之 今 傳

天 上 於 不

官 士 世 記

三界昇入金門

在世長年遊行

列仙下士得之

中士悟之南宮

善神擁護其人

經者即得十天

道之士持誦此

左玄真人曰學

正	俱	金	然
一	妙	液	後
真	與	煉	玉
人	衛	形	符
曰	合	形	保
人	真	神	神

家有此
経悟解

之者灾
障不干

衆聖護
門神昇

上界朝
拜高真

功滿德就，相感帝君，誦持不退，身騰紫雲。嘉靖丁酉七月十有

功滿惪就相感

帝君誦持不退

身騰紫雲嘉靖

丁酉七月十有

徵明

二日焚香敬書

太上老君說常清靜經

老君曰大道無形生育天地大道無情運行日

月大道無名長養萬物吾不知其名強名曰道

夫道者有清有濁有動有靜天清地濁天動地

靜男清女濁男動女靜降本流末而生萬物清

者濁之源動者靜之基人能常清靜天地悉皆

歸夫人神好清而心擾之心好靜而欲牽之常

能遣其欲而心自靜澄其心而神自清自然六

欲不生三毒消滅所以不能者為心未澄欲未
遣也能遣之者内觀其心心無其心外觀其形
形無其形遠觀其物物無其物三者既悟唯見
於空觀空亦空空無所空既無
無無亦無無無既無湛然常寂寂無所寂欲豈能生欲既
不生即是真靜真常應物真常得性常應常靜
常清靜矣如此真靜漸入真衜既入真道名為
得道雖名得道實無所得為化眾生名為得道

能悟道者可傳聖道

老君曰上士不爭下士好爭上德不德下德執

德執著之者不名道德眾生雨以不得真道者

為有妄心既有妄心即驚其神既驚其神即著

萬物既著萬物即生貪求既生貪求即是煩惱

煩惱妄想憂苦身心便遭濁辱流浪生死常迷

苦海永失真道真常之道悟者自得得悟道者

常清靜矣

仙人葛玄曰吾得真衛曾誦此經萬遍此經是
天人所習不傳下士吾昔授之於東華帝君東
華帝君授之於金闕帝君金闕帝君授之於西
玉母皆口口相傳不記文字吾今於世書而錄
之上士悟之昇為天官中士悟之南宮列仙下
士得之在世長年遊行三景昇入金門
左玄真人曰學道之士持誦此經者即得十天
善神擁護其人然後玉符保神金液煉形形神

俱妙與衛合真

正一真人曰人家有此經悟解之者灾障不干

眾聖護門神昇上界朝拜高真功滿恩就相感

帝君誦持不退身騰紫雲

嘉靖丁酉七月十有二日焚香敬書徵明